孔子君 Christian le Comte

著

書寫自信

隱身在文字裡的筆畫

字體，
是成套的形狀系統。

A script
is a system
of shapes.

雙手教會我看見
隱身在字跡中的筆畫。

My hands
taught me to see
the hidden strokes
in my script.

每個人有自己的筆跡。
書寫者即使能寫出各種字體，
也都能從中
看出他的個人特色。

All handwriting is personal.
The individuality of the
writer shines through even
if he writes different scripts.

在心的頁面書寫…… ——作家　侯文詠

孔子君的書讓我想起有次聽王心心小姐表演南管的事。

聽完了後，我開門見山問她：「南管節奏為什麼那麼慢？」
「就是要慢才能體會到生活之美啊。從前，懂得享受生活的人步調都是慢的，只有僕役、下人才急急忙忙。」她說。

看我一頭霧水，她說：「現在我唱個『一』字，你當成我用書法寫『一』，想像其中的抑揚頓挫。」說著她唱了起來。就在那個慢的不能再慢的「一」字中，我終於能體會一點南管之美。第一次發現，兩者是一樣的事情，這是王心心給我的一次震撼教育，原來跨越不同時間，古人和今人的心靈對美的感受是一樣的。

孔子君這本關於羅馬字母書寫（當然也比較了中文字體書寫）的書，給我的震撼是另外一種。這次，我的震撼從時間延伸到了空間。說得更切確一點，人類對美的感受與形式，儘管有時間、地域、族群、文化阻隔，但回到最核心的部分，其實是一樣的。

下次，如果可能的話，真希望在孔子君的書法下，好好地聽王心心小姐唱個「a」字。

寫一手好字，並不那麼難 —— 鋼筆專賣店小品雅集　李台營

過去兩千年來我們以象形、轉注、假借等六書條目來學習漢字，對字的架構組成有系統的認識，可是對「寫字」的養成教育卻一直沒有建立系統的訓練方法與步驟，僅僅依靠臨摹名家帖與苦練為教育法則。對羅馬字母除了字帖似乎也無更新的教學方式，除了埋頭苦練的養成方式之外，是不是有更科學、更容易讓年輕朋友寫好「字」的方法？是我一直在思考與尋找的問題。

兩年前我與來自阿根廷的孔子君相識，孔子君鑽研東西方手寫歷史，博覽古今書寫教材，研發出獨到的書寫教學方式，以留白的空間來講解筆畫線條組成關係；以筆序斷連來解釋羅馬字母與中文字筆序的差異與成型法則。將每個筆畫單獨出來視為組成字母的「單位」，全然的西方美學視角解構中國傳統文字，以科學數字比例解釋漢字架構比例，這特殊的文化衝擊對我這個推廣鋼筆書寫的老兵來說，是全然新鮮深刻的經驗。

在這本書裡可以按部就班的從書寫工具的基礎認識、筆尖選擇運用開始，帶領讀者有系統的按照步驟學習，並了解自己在筆鋒捺撇之間如何形成「美」的條件。透過有效率知其所以然的學習方式，讓年輕朋友不再被字醜的挫折感纏繞，更加的喜愛並享受書寫的個中樂趣。

我推薦孔子君新著《書寫自信》，可以提供所有希望寫好羅馬字母的朋友，再次檢視本身書寫的方式、再次提升自己文字的美感。本書更是學生學習的新範本。

當書寫不再只是書寫 —— 國立歷史博物館展覽組研究員／筆閣閣主　蔡耀慶

書寫，是生命的延伸。
有時自己會想：為何會迷戀著寫字？

只要一張紙、一支筆，單純地在紙張上進行書寫動作，便可為人帶來愉悅，甚至於忘卻工作的辛苦。心裡想著要寫些什麼，似乎感覺到手也正在活動：提、按、轉、折等等細節逐漸出現。有時，讀書過程作筆記，在紙面上紀錄著，寫著，就把整張紙給塗滿，這些單字的線條與字型樣貌，作為傳遞意義訊息的功能外，組成了一組視覺形象，原初出於達意的行徑，轉而成為一種觀看的對象。

過往常聽人說「字如其人」，是指從字跡上，想像出寫字人的性格。這本關於羅馬字母的寫字書裡，子君也討論起字跡的細節。字跡的意義不單是書寫的形式，也是個人內在性情的外顯。寫字不僅反映一個人的性格，也反映著做事的態度。不過，筆跡形象是後天形成的，字跡也會根據諸如年齡、職業和性別等的不同而被塑造而成。換句話說，個人的性格在某種程度上是自己培養。

書中用了幾條漢字書寫的規則來作為練習羅馬字母的書寫方法，體現了子君對書寫的熱情。書寫練習並不意味寫出某件特別的文稿或確切地描繪什麼物體，甚至未必是成為書法家。只是讓自身在書寫過程中，體驗到了描繪、刻畫的歡樂；讓筆尖在紙上呈現無限的可能。

此刻，書寫就像是意欲的展現，生命的延長。

熱情、追求完美，是孔子君老師的代名詞
──── SKB 文明鋼筆產品總監　陳皇谷

我在 2015 年的 10 月 1 日認識了孔老師。

一位溫文爾雅，面帶笑容的外國年輕人出現在我面前，名片上寫著：孔子君。我驚叫：「哇！孔子！沒想到剛過完教師節（孔子的生日）孔子就來找我，哈哈！」原來是姓孔，名子君。真是失敬！失敬！

他只是微微一笑，然後說明此行目的，並展示一疊厚厚手稿，編撰精整字體娟秀，紙墨明湛。從他堅定而明亮的目光中，看出他是個充滿自信和追求完美的人。為了他即將發行的大作《書寫自信：隱身在文字裡的筆畫》做準備，他希望讀者在閱讀和實際操練的感受上都能編輯得盡善盡美。雖然只有短暫的兩次互動，但是他對於推廣書寫的熱誠，以及臻求完美的決心令人印象深刻。

他喜歡我們 SKB NOTI 鋼筆的外型和握持的手感，希望能客製化 1.5mm 筆幅的藝術尖，好讓他能在下個月法蘭克福展介紹和展出。接獲這個緊急的任務，我積極地進行研發裝配各種筆尖來測試，期待能夠實現他的夢想。

雖然最後沒有達成他期待的 1.5mm 筆幅的鋼筆尖，卻意外研發出三款藝術尖和特粗尖鋼筆（1.4mm、1.1mm 和 B 尖）！不知道能否來得及一起推出，但在此先預祝孔老師新書暢銷熱賣成功。同時也熱力推薦這本適合每個人的好書，不管你是初學者或重度書寫愛好者，都不能錯過！

這是一本我會蒐藏，而且與人分享的好書
──── iPaper 賴國華，沒有卡可以打上下班的人

東西方的思考本質基礎並不一樣，西方基礎著重邏輯、經驗、哲學概念，獨立思考，同樣一個問題，一個人可以說出具邏輯的多種面向的答案。東方具有內斂特質，常常能把工具的使用方式發揮得意想不到。

本書，有些有趣的思考點，如為什麼西方字母中是先從 a 開始，那麼，台灣的注音呢，外國非英語系國家是否也是，那麼鍵盤的排列是否有特定的意涵？

作者爬梳大量的歷史文本，以詩篇的方式，淺顯地將東方書寫邏輯原理，拆解元素後，融合中國毛筆與墨汁之間的書畫概念，以西方書寫工具、書寫出的文字，讓我們用另一種方式了解，「書寫」不單只是溝通的管道，還內藏著自我的特質。除此之外，用分享的方式，分享他的想法與說明，有別於亞洲書寫的邏輯，如此具原創性的書籍，有如吃一塊使用不同於市面上所得到的材料做成的蛋糕，令人還想再次品嘗。

這本將是我蒐藏書籍的其中之一，並會主動與別人分享。

序

學會彈奏每一個字

任何受過音樂訓練的人都知道，彈奏樂器能讓你理解到某些音樂理論無法教你的知識。彈奏樂器讓我們學會了如何用耳朵「傾聽」。不過，學樂器不僅要靠耳朵，在極大的程度上更需要仰賴我們的雙手。你不覺得這很特別嗎？

我認為談到書寫，的確是很適合用學樂器來做比喻。

透過雙手來練習書寫，會讓我們更加了解「要寫的」與「寫出來的」東西（無論形式為何），而這種知識可不是靠其他方法能夠取得的。

書寫，與其他創造文本的方式不同，它的過程本身就是一種創造。每一個字母、每一個字詞都是再一次的創造。我們從寫字得到的書寫知識，是屬於觸覺與視覺的活動，讓我們能夠深入了解書寫的語言（包括閱讀）究竟是什麼。

目前很多關於多感官整合的研究也證實了這一點。不過說歸說，你還是得自己動手來練字，才能夠體會出個中的況味。

我因為工作來到了亞洲，因緣際會接觸了中國的傳統書法。我發現中文的書法理論也可以應用到羅馬字母上。

我閱讀西方的古習字指南，發現了西方與東方在書寫傳統上有共通點，現在卻都被人遺忘。因此我決定建立一套你會在這本書中看見和學習到六大方法。

在西方，我們發展出了一種鼓勵大家隨手塗鴉的文化。他們說：「書寫必須有個人風格。」可辨識的簽名不是「真正的」簽名。

但在我目前居住的台灣，有時你會被要求以中文的「正楷」來簽名。這是一種極為正式的書寫字體。但不會有人覺得以某種特定的字體簽名就會讓你失去個人風格，那只是為了力求字跡清晰易辨。

一切的書寫都能表達個人風格。寫一筆好字非但能表達個人風格，更能以美麗動人的方式來表達自我。

Christian le Comte

孔子君

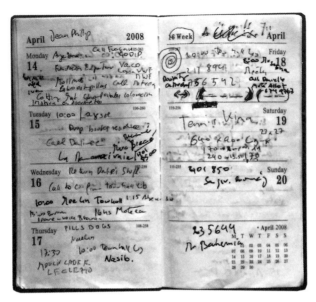

我的日記，二〇〇八年。

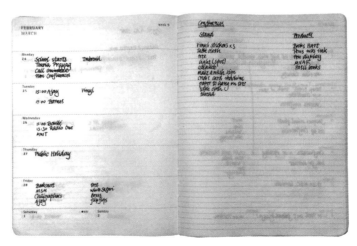

我的日記，二〇一四年。

八年前，我發現一個驚人的事實：我的字越寫越潦草。會有這樣的結果當然不是一夕而成的，而是經年累月地追求快速、態度輕忽，再加上深信字醜是一種個人特色，甚至是個人存在的表徵。

我決定立刻採取行動，教自己學寫字。我要練出一筆自然、實用、快速的好字來，而且不能在追求唯美字體上浪費時間。就是因為這樣的決心，我把每一本能找到的手寫字學術出版品都讀了一遍、研究了教授書法及手寫字的歷史，也詳讀了早期與現代的書寫指南。同時，我更勤於練習寫字。

時日一久，我漸漸了解到，從來就沒有人教過我怎麼寫字才是正確的……而且像我這樣的人還真不少。

多年來我遇見了許多對自己的手寫字非常不滿意的人，他們認命地承認他們寫的字幼稚、醜陋、丟人現眼。但也有許多人揚言字跡是天生的，不應該硬要修正。

我對此完全不以為然。寫字漂亮是講究技巧的，而這個技巧需要精通，才能夠真正地表達自我。自由會隨著技巧而生，而個人的字跡會隨著自覺的選擇而來。

閱讀這本書時，你會了解到：寫字就跟語文一樣，尤其指書寫的語文，那是一種追求精準的遊戲。

我並不否認個性對我們的手寫字會有影響（一切的字跡都會帶有些寫字者本身的個性），但是我們寫的字對個性的影響卻往往受到忽視。

就我個人的經驗來看，寫出漂亮的字不僅會讓我們更懂得自我表達，還能夠讓我們更有組織、更有自信、讓我們的思路更縝密、讓我們更有創造力。你覺得我這樣說也未免太誇張了嗎？我可不這麼認為！

練字是一種富含創意的練習，在練習中我們創造出字母和字詞，而不是在鍵盤上選擇。當我們自覺地寫字時，我們變得更精準、更機警、更平穩，而且對我們創造出來的文本，甚至是我們的身體以及用來形塑這個文本的工具都會更加認識。我相信將這個道理放諸任何一種技藝都是成立的。不過，寫出一筆好字，卻是人人都學得起來的技藝。

文房四寶

文房四寶

「文房四寶」指的是毛筆、墨條、紙、硯台。說到書寫，用「寶」字來形容這些器具，絕不誇張。你選擇什麼樣的工具，你如何用身體來控制這些工具，你就會寫出什麼樣的字。在開始書寫的練習之前，一定要選對工具。

選對鋼筆就可以讓書寫的練習事半
功倍。書中使用的練習筆是平頭
筆尖鋼筆。多數的鋼筆廠商都有製
作平頭筆尖鋼筆，筆尖長度從 1.1
到 1.5 毫米不等，這類筆尖又名藝
術尖（italic nib）或平尖（stub
nib）或音樂尖（music nib），
非常適合日常書寫。本書所使用的
鋼筆是德國 Lamy 鋼筆，1.5 毫米
筆尖（左一）。最右邊的音樂尖有
三條夾痕（tines）。

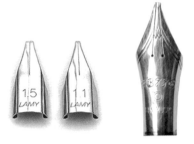

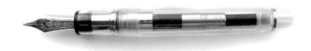

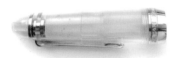

音樂尖，非常適合書寫。圖中所示的
寫樂（Sailor）鋼筆的筆尖，跟一般
的音樂尖不同，只有兩條夾痕。

Lamy Vista

TWSBI 鑽石 580

鋼筆分解圖
（Lamy Vista 及 TWSBI 鑽石 580）

筆蓋 cap

筆尖 nib

筆舌 feed

握位 section

筆桿 barrel

卡式墨水管
cartridge

活塞式墨水管
piston converter

儲墨容量更大的活塞式墨水管

傳統的墨條可以做出最好的墨，可
是也像其他的中國墨水一樣，雖適
合沾水筆，卻會阻塞鋼筆。理想的
鋼筆墨水不易擴散（如圖中的字邊
緣都暈開了），不易滲透紙張，也
不易因時間久遠而褪色。墨水有不
防水與防水的，而且有各種顏色可
選擇。活塞式墨水管（如前頁），
配合瓶裝墨水使用，可適用於大多
數的鋼筆。

書寫的紙張需要平滑，而且絕不能
讓墨水擴散。理想的紙張應該能讓
墨水歷久彌新。紙張的品質會影響
你寫出來的字的樣貌，而鋼筆和墨
水也是一樣。

iPaper、Rhodia、Conifer、
Clairefontaine 這四個牌子的紙
都是優質的書寫紙。辦公室用的印
表紙就不適合用來寫字。

從右圖可見雖然使用同樣的兩款
墨水，但四種紙張卻出現不同的書
寫效果。

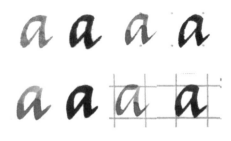

稍微了解一下現有的工具，你就能
決定哪些才是你的「書寫寶物」。
記住：每一樣工具都是相輔相成
的。

所有的工具兼備才能給你想要的
結果。某種墨水可能會滲透某種紙
張（如圖示），換了另一種紙張則
否；如果使用的是寫起來較澀的鋼
筆，即使用的是同一種品牌的墨
水，也許就可能不會滲透第一種品
牌的紙。

執筆方式請看圖示，不過這並不是
唯一的執筆方式。

可能的話，輕輕握著筆，手掌不要
接觸到紙張。

握筆要放鬆，手臂要舒適。你可以
先用邊筆刷來練習寫大寫字母。

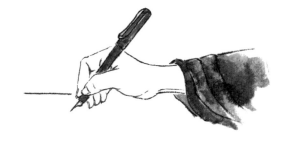

知白守黑

方法
2

知白守黑

黑色字母能成形是因為有白色的對照形狀。想了解字母是如何寫出的，我們就需要注意字母內外的白色空間。

從零開始。

這是我用鉛筆在紙上留下的痕跡。

大多數的人會稱這條痕跡為一條線，
它的長度遠大於它的寬度。

我們也認為這是一條線，因為空白
處比有黑痕的地方要多。

我稱這條線為筆畫：
它是有長度有寬度的形狀，但我也
很想就叫它是一條線。

如果不只是想在紙上留下痕跡而已，
就需要注意黑與白的均衡。

假如這兩筆之間沒有留白，就會被
視為一個筆畫。

這兩筆的關係全由留白的地方來決
定。

留白處也是一個形狀。

原先畫的那條線放在這個白色空間
裡就有了不一樣的結果。

書寫是白與黑的遊戲，一種對比的
遊戲。只要有一方過於顯眼，遊戲
就會變得非常困難。

字之所以成字，是跟留白處相輔
相成的 。

oneword

two words

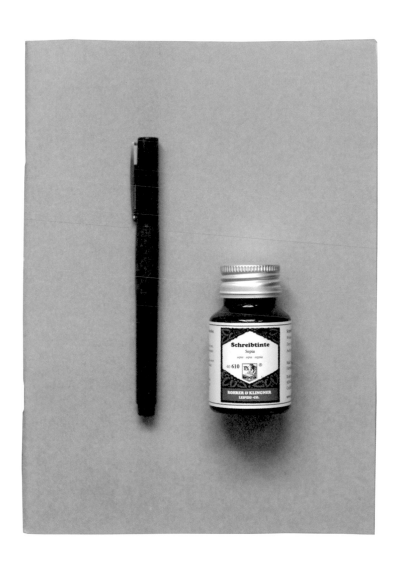

毛筆造形

方法
3

毛筆造形

在思考手能寫出什麼樣的字體來之前，
我們要先注意筆這個重要工具。什麼樣
的筆就會寫出什麼樣的字來。漢字的書
寫工具是毛筆，羅馬字母的書寫工具則
是平尖鋼筆。

這種古老的字體，這裡是以刻鋼板
的工具為例，讓我們知道工具如何
寫出楔形文字來。

工具決定字跡。

每一種字跡都有它的書寫工具。

要想留下一個受你駕馭的痕跡，而
不僅是在紙上隨手一畫，書寫工具
的尖端就需要粗寬。

對這個問題，不同的文化有不同的
解決之法。

東方文化就以毛筆發展出了偉大的
傳統。

西方文化經常使用蘆葦筆及羽毛筆
在莎草紙、羊皮紙或紙上書寫。

這種工具是中空的，可以儲墨。尖
端削成楔形，並且磨平，方便寫出
粗的筆畫。

這種平尖筆是很獨特的工具，能朝
特定方向運筆，寫出粗筆畫。

而當你朝與筆尖平行的方向運筆，
就會寫出細的筆畫。

平尖筆的角度固定，書寫的方向改
變，會創造出不同的筆畫形狀。

平尖筆和毛筆的書寫效果有強烈的
對比。毛筆可以靠筆尖施壓的程度
來決定筆畫的粗細。

毛筆不需要改變方向就能寫出不同
的筆畫。

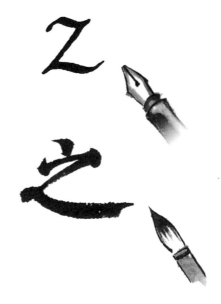

第一個筆畫可看出運筆的動作。第二個不同在於用的是筆尖。

手的動作雖然相同，但是工具不同，形狀就會不同。

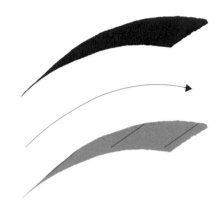

當代的羅馬字母寫法仍然遵守著同樣的邏輯：使用平尖筆，以固定的角度運筆。你能看出平尖筆如何創造出筆畫的粗細嗎？

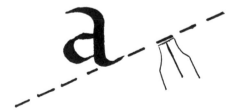

一旦我們明白了線條的粗細變化之後，我們就可以開始練習寫字了。

閱讀和寫字是種傳統。而筆畫粗細變化的一致性，雖然沒有明文規定，卻是書寫的傳統要素。

線條該粗的時候粗，該細的時候細，就會寫出風格一貫的字來。灰色的條紋代表的是粗筆畫，你能畫出它們的細筆畫來嗎？

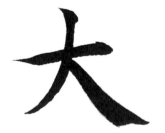

下面的四個框代表的是字母 a 的細筆畫，將其餘四個字母的細筆畫畫出來。

畫畫看→

當代的漢字也是遵循著毛筆的書寫邏輯：筆畫的粗細都能隨著運筆的方向變化。

大多數的書寫系統，無論是字母或方塊字，都是由不同的粗細筆畫組合而成的。

工具會形塑文字。

我們來比較一下。
一個是用平尖筆寫的，筆畫有粗細
變化，而另一個則是用錯誤的書寫
工具寫的，筆畫沒有粗細變化。

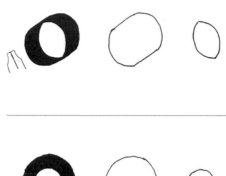

兩枝筆的運筆方向相同，創造出的
形狀卻不同。

平尖筆則畫出了兩個完全不同的形
狀。（上圖）

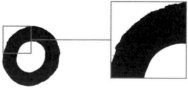

非平尖筆畫出兩個圓形，只有大小
不同。（下圖）

再仔細看看對照的形狀，平尖筆畫
過了最細的書寫點。

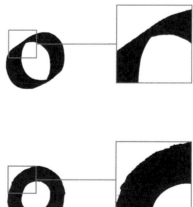

在這個點上，圓形的運筆創造出一
條直線以及一個尖頂弧。

即使運筆的走勢是圓的，方頭筆尖
也會寫出比較有棱角的筆畫來，往
往會突顯出垂直的筆畫（端視握筆
的角度而定）。

在字母 o 的右邊空白處描出它的內
外輪廓兩次。

描摹→

動手描輪廓能讓你「看見」並且了
解形狀與它的空白處。

接下來，在字母 a 右邊空白處描出
它的內外輪廓兩次。

描摹→

這個練習的目的是讓你能夠「看
見」形狀。描出來的輪廓不夠完
美的話，千萬別灰心啊。

線條的粗細就是字母的血與肉。

letters

沒有筆畫的二度空間來平衡留白、
沒有粗細不同的筆畫，練習寫字這
個遊戲就幾乎結束了，因為我們就
沒東西可以玩了。

這就像是足球賽，一隊有十一名球
員，另一隊卻只有一個守門員。

Here we approach
the breaking point
of reading and writing.

筆斷意連

筆斷意連是唐太宗（西元 598-649）提
出的，用以說明即便筆畫分開，筆意卻
是一貫的。筆畫相連，比如說行書，筆
意就一目了然，但筆畫卻隱而不顯。但
即使筆畫隱而不顯，在書寫者的心中卻
是一清二楚的。

筆斷意連

目前在西方，拆解字體的書寫方式
很少使用在手寫字上。

右圖的這種字體寫起來慢，因為常
要把筆尖提離紙面（pen lift）。

可是拆字法卻是順著工具的使用邏
輯來寫字。筆畫由左至右，由上而
下，避開了最細的書寫點。

事實上，這類手寫法在排版印刷出
現之前倒不是什麼稀罕的事。

在華人的社會，教授漢字時很喜歡把字拆解開來，因為那會讓書寫的練習變得比較容易。

大部分的筆畫都是由左到右，由上到下。

行書用筆的方向不一定是由左到右或由上到下，任何一個方向都有可能。

羅馬字母的行書的寫字方式並不是把字母連接在一起，而是指寫字母時筆尖不提離紙面。

左側的 n 在書寫時有提離紙面。右側的 n 則沒有。

行書的字母寫起來比分解開的字母要快。

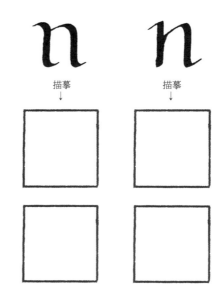

行書的字母之所以難寫就是難在筆
會動，而且動的方向還不定。

向著書寫者的方向移動的筆畫容易
寫，但是要把筆畫向外推來寫最細
線就非常困難！

試描這個行書字母以及分解寫法，
自己體會一下。

描摹
↓

描摹
↓

行書的另一個困難是因為很少提
離紙面，要看出起筆和收筆的筆
畫就有困難。

但，只要是書寫的方式有其一致
性，就能夠將字母分解成基本筆
畫。

這兩份手稿傳自於一五二五年之前。

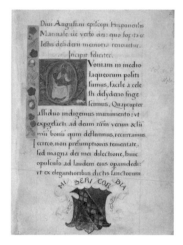

這份的筆跡線條斷續，書寫時筆尖經常提離紙面。筆畫顯而易見。

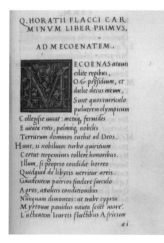

這份是行書，可以看出許多筆畫，甚至有字母是連接在一起的，
而筆畫就隱藏在字母之間。

永字八法

永字八法

永字八法並不能涵蓋所有漢字的寫法，
但是每個漢字都會用到永字八法中的筆
法。每一種筆法都有名稱、各自的形體
以及書寫技巧。

永字八法說明了中國書法中八種基本筆畫。學生學習每一種筆畫的正確書寫方式，最後寫出漂亮的字。由左至右分別是點、橫、豎、鉤、提、彎、撇、捺。

西方現行的教育制度中有時也會教孩子練習某些筆畫，但卻不是真正在練習書寫的筆畫，為的只是訓練孩子的運筆協調性。

把筆畫稱為「筆畫」有許多優點，最主要的一個是它本來就是筆畫，所以拿來當筆畫練習就給了你明確的目標感。

把字母的形狀分解成基本筆畫，可
以幫我們分析字母的結構。

描摹→

筆要保持在四十五度角，在下方的
空白處練習這些筆畫各兩次。

描摹→

「筆畫」的意思是結構分明的圖
形，即使只是另一種筆畫的其中
一部分，也是可以清楚界定的一部
分。筆畫是建構字母的單位，通常
先於頓筆（運筆時突然改變方向）
或提離紙面。

描摹→

描摹→

在下方的空白處練習筆畫順序。

我從「永字八法」的啟發，獨創了
羅馬字母的「永字八法」。

不同的字體需要的筆畫就不同。

你在本書練習的行書小寫字母是由
八個主要筆畫組成，大寫字母由十
個筆畫組成。

所有的字母（只有 s 和 z 例外）都
是由一個筆畫開始的：頭（或尾）、
身、臂。

你看出隱藏的筆畫了嗎？

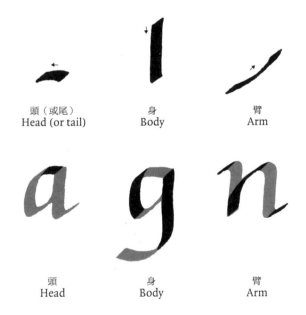

頭（或尾）　　　身　　　　臂
Head (or tail)　　Body　　　Arm

頭　　　　　　身　　　　　臂
Head　　　　　Body　　　　Arm

小寫字母的筆畫還包括槵、橫、逆向臂、逆向槵、迴圈。

別忘了，即使筆畫是以手上的工具寫出來的，筆畫仍然是運筆的結果：一個圖形。

「逆向臂」和「逆向槵」乍看之下可能和「臂」、「槵」是一樣的，但兩者的走向剛好相反。

槵
Broad

槵
Broad

橫
Flat

橫
Flat

逆向臂
Inverted arm

逆向臂
Inverted arm

逆向槵
Inverted broad

逆向槵
Inverted broad

迴圈
Loop

迴圈
Loop

當我們在畫「身」這個筆畫時，運筆方向朝著自己的身體，通常就會不自覺地增加筆尖的壓力，要盡量避免這個情況。記住我們這個練習不是在「畫棍子」，而是要寫出圖形，而且自覺地寫出字母的身這個部位。嘗試練習不同的「身」筆畫，在這個練習中，只寫出身的筆畫，不要寫整個字母。

只要描摹「身」筆畫 →

「頭」與「尾」由右至左運筆，很自然就會把這些筆畫寫得起伏太快。一般來說，頭的筆畫一開始會由右至左稍稍向上，不是水平的。頭和尾很難寫，因為是外推的筆畫。記得要順著運筆的方向，筆尖保持在四十五度角。

只要描摹「頭」與「尾」筆畫 →

「臂」是最細的筆畫，自然也是落筆最輕的筆畫，常常用來連接字母。臂也跟別的筆畫一樣，有時內凹（比如寫 u），或是外凸（比如寫 n）。臂也經常是進或出的一個短筆畫。

只要描摹「臂」筆畫 →

「橫」是最粗的筆畫，運筆由左至右。

只要描摹「橫」筆畫 →

「橫」乍看之下很像「頭」，卻是由左至右運筆，比方說字母 f。它也用來連接字母。

只要描摹「橫」筆畫 →

f p vo

「逆向臂」，運筆由右至左。

只要描摹「逆向臂」筆畫 →

「逆向橫」，由右下角至左上角運筆。這可能是最困難的筆畫了，因為筆往往會戳破紙張。

只要描摹「逆向橫」筆畫 →

「迴圈」是畫圓的一個短筆畫，只有在寫 e 和 k 時會用上。

只要描摹「迴圈」筆畫 →

西方字典中，為什麼 b 排在 a 之後，而 c 排在 b 之後？

要說明這種武斷的排列法，最佳的理論是說這與古老的計數系統有關。

lijtfvwxyzhrnmceduoqbpgkas

所以我們是不是也可以按照筆畫系統來重新排列羅馬字母的順序呢？

中國人對於方塊字的構造認識得非常清楚，以筆畫來編排字典。

難檢字索引

一、全部難檢字共一、二〇〇字，分為一畫至三十二畫等欄。

二、每行上面所列的是「難檢字」，下面所列的是「頁數」；例如：「元一四九」，就是「元」字在「四九」頁。

這是一份十六世紀的習字指南，
作者是傑若德‧莫凱特（Gerard
Mercator）。這可能是唯一正確
的「字母原始元素表」了。

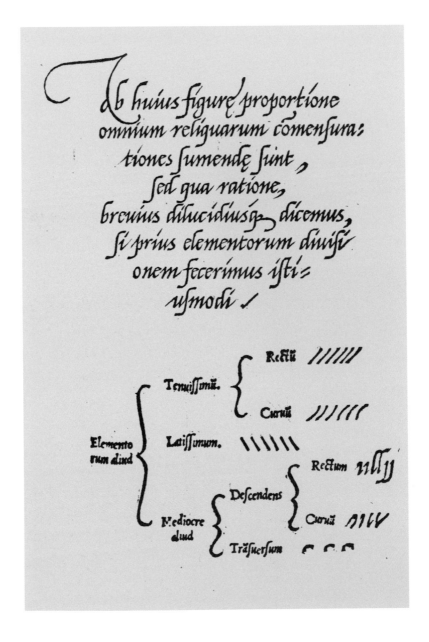

接下來的字母圖形練習可以借助一個長方平行四邊形內來練習。

像這樣：

這份十六世紀的習字指南利用一個想像的長方平行四邊形的四個角來示範字母的書寫法。

方盾之意

方法
6

方肩之意

方肩是連接筆畫的關節,兩筆接合的地方。毛筆或是鋼筆的書寫速度放慢,寫完一個筆畫,再開始另一個筆畫。方肩是筆畫間的過渡,但是究竟兩筆在哪裡接合才叫方肩,卻沒有定論。

中國書法裡的方肩是接合筆畫的關
節。毛筆停頓，改變用筆筆向。

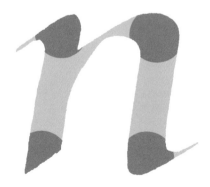

運用在羅馬字母上，方肩是接合筆
畫之間的轉折。字母 n 就有四個方
肩。

不同的方肩。在我們練習過的字母中，銳角的接合點較犀利。一號方肩（連接頭與身的筆畫）比二、三號要鈍。

筆在四號方肩停住，改變方向。

如果方肩處變得粗圓，原本的兩個筆畫就融合成一個筆畫了。

我花了很多年寫這本書，歷經了多次的改寫與重寫。練習寫字這件事，對我來說，一開始純粹只是興趣，但後來這幾年卻成了我研究的重心。

這本書最後是在台灣完成。台灣是目前唯一維持繁體中文字這個美好傳統的國家。我覺得將這本書的第一次獻給台灣，是再完美也不過了。

我希望讀者能透過這本書更了解羅馬字母的字型。我同樣也希望讀者能藉由手寫字的練習去「看見」手是如何地幫助我們寫出一手好字，而我獨創研發出來的成套字體形狀系統，主要是讓大家「看見」這些被忽視的筆畫。

在我重新學習寫字的過程中，接觸中文書法和國畫，對我來說非常重要，因為這兩者都是以筆畫作為基礎，讓我因此更加認識大中華文化。我很榮幸在非洲居住時有機會和尹佳老師學習書法和國畫。這本書的中文書法和插畫都出自尹老師之筆，真的很感謝她。

這本書更要向那些在書寫領域影響我和啟發我深遠的作家致敬。地圖師兼鋼筆書法家 Gerardus Mercator（1512-1594），他的著作《拉丁字母》（Literarum Latinarum）是我所知最好的書寫研究書籍之一。另外，我會再三重新閱讀 Edward Johnston（1872-1944）的作品，尤其是他死後才被出版的書籍。思想

家和作家 *Gerrit Noordzij*（1931），他的作品是我強大的精神導師，這本書的許多理念都是來自他作品的啟發。

現在很多人的書寫（不論是用手寫或是打字）似乎都和手失去了連結。但，唯有透過手一筆一畫的書寫，才能了解羅馬字母或中文字體的形狀和構成。很多對於閱讀的不理解或誤讀，常常是源於欠缺手寫的練習以及欠缺對字體形狀和構成的認識。當我們用手寫字時，我們的視覺感官和大腦感知同時在運行著，這樣的結合不是很美妙嗎？

孔子君
Christian le Comte

2016 年 6 月 22 日

書寫自信　隱身在文字裡的筆畫

孔子君 Christian le Comte ————著

尹佳 ————中文書法・國畫　趙丕慧 ————譯

莊靜君 ————文字・編輯協力

討論區 031

出版者：大田出版有限公司

台北市 10445 中山北路二段 26 巷 2 號 2 樓

E-mail：titan3@ms22.hinet.net　http://www.titan3.com.tw

編輯部專線：（02）25621383　傳真：（02）25818761

如果您對本書或本出版公司有任何意見，歡迎來電

法律顧問：陳思成

總編輯：莊培園

副總編輯：蔡鳳儀　執行編輯：陳顗如

行銷企劃：張家綺／黃薏岑／楊佳純

校對：金文蕙／黃薇霓

美術協力：賴維明

初版：二〇一六年（民 105）八月一日　定價：380 元

印刷：上好印刷股份有限公司 (04)23150280

國際書碼：978-986-179-456-3　CIP：943.98/105010266

本書所有羅馬字母的手寫例子全是以 TWSBI 1.5、Lamy 1.5、SKB 1.4 的筆尖，Rhodia、iPaper and Conifer 的紙張，以及 Diamine 的墨水完成的。